中国国家博物馆
NATIONAL MUSEUM OF CHINA

中国国家博物馆
馆藏法帖书系（第四辑）

安徽美术出版社
全国百佳图书出版单位

「十三五」国家重点出版物出版规划项目

元人尺牍题跋

主编－王春法　编著－单凌寒

墨迹本

原大精印

图书在版编目（CIP）数据

元人尺牍题跋：墨迹本／王春法主编；单凌寒编著—
合肥：安徽美术出版社，2020.5
（中华宝典·中国国家博物馆馆藏法帖书系·第四辑）
ISBN 978-7-5398-5828-9

Ⅰ.①元… Ⅱ.①王…②单… Ⅲ.①汉字－法帖－中国－元代 Ⅳ.①J292.25

中国版本图书馆CIP数据核字（2019）第276040号

『十三五』国家重点出版物出版规划项目

中华宝典——中国国家博物馆馆藏法帖书系（第四辑）
元人尺牍题跋（墨迹本）
ZHONGHUA BAODIAN
ZHONGGUO GUOJIA BOWUGUAN GUANCANG FATIE SHUXI (DI-SI JI)
YUANREN CHIDU TIBA (MOJI BEN)

出版人：王训海
图书策划：王训海 秦金根
责任编辑：陈远 赖一平
责任校对：司开江
书籍设计：华伟 刘璐 张松
责任印制：缪振光

出版发行：时代出版传媒股份有限公司
安徽美术出版社（http://www.ahmscbs.com）
地址：合肥市政务文化新区翡翠路1118号出版传媒广场14F
邮编：230071
编辑部电话：0551-63533611
营销部电话：0551-63533604 0551-63533607

印制：浙江海虹彩色印务有限公司
开本：889mm×1194mm 1/12
印张：2 1/3
版次：2020年5月第1版
印次：2020年5月第1次印刷
书号：ISBN 978-7-5398-5828-9
定价：27.00元

媒体支持：书画世界 杂志

《书画世界》杂志
官方微信平台

安徽美术出版社
官方微信平台

中国国家博物馆是集中反映中华优秀传统文化、革命文化和社会主义先进文化的国家最高历史文化艺术殿堂。馆藏文物超过一百四十万件，其中书法类文物有四万余件，载体类型丰富，时代序列完整，精彩展现了中国文字和中国书法的发展脉络，具有极高的历史价值和艺术价值。以汉字为表现对象的中国书法艺术是中华文化重要的物化表达体系之一，蕴含着中华文化的核心价值，是中华民族优秀的传统文化代表元素之一。原中国历史博物馆曾于二十世纪九十年代编纂出版《中国历史博物馆藏中国古代书法》，中国国家博物馆曾于二〇一四年编辑出版《中国国家博物馆藏中国古代书法》，二者都采用著录的形式，呈现了我馆书法类藏品的系统性与完整性，既便于读者观览、检索，也是学术研究的重要工具。

中国国家博物馆这次编辑出版的《中华宝典——中国国家博物馆馆藏法帖书系》，着重选取经典作品，以单行本的形式陆续刊印。全书共分十辑，一百册，可分可合，具有很强的灵活性：分则独立成册，合则贯通为一部书法图史。

本套丛书在内容上涵盖了甲骨文、金文、砖瓦陶文、印玺文、钱币文、碑版、墓志、刻帖、简牍、文书、写经、卷轴墨迹等多种门类。我们对每件作品都进行了重新拍摄或扫描，作品图片完整，色彩真实，图像清晰，忠实地再现了馆藏文物的原貌与细节。我们又组织了本馆专家针对每件作品撰写研究评述，除了定名、时代、尺寸、释文、著录信息外，还对甲骨、金文、简牍的出土、递藏情况，碑志、刻帖的刊刻，版本考订，名家卷轴墨迹的装潢样式和鉴藏信息等都作了充分展示和介绍。本套丛书还同时兼顾了不同读者的需求：书法爱好

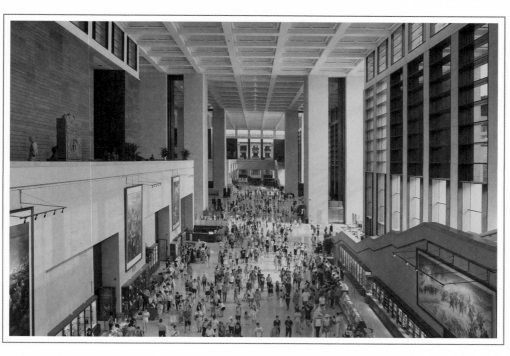

中国国家博物馆展厅内景

者可以临摹欣赏，学术研究者可以作为文献资料。因此，与其他版本相比，本书十分注重文物的历史价值、文献价值、收藏价值、艺术价值的多角度呈现和综合性展示。

党的十九大报告明确指出：『文化自信是一个国家、一个民族发展中更基本、更深沉、更持久的力量。』『没有高度的文化自信，没有文化的繁荣兴盛，就没有中华民族伟大复兴。』在新时代新形势下，中国国家博物馆坚持以习近平新时代中国特色社会主义思想为指导，按照习近平总书记关于文博工作的重要指示精神，全力将凝聚着中华民族优秀传统文化的文物保护好、管理好，推动中华优秀传统文化创造性转化和创新性发展。衷心希望本套丛书能够适应人民群众日益高涨的对优秀传统文化尤其是书法的学习、鉴赏、研究需要，帮助大家更好地进入精微博大的传统书法世界，传承先贤的成就和光荣，不断增强民族自尊和文化自信。

中国国家博物馆馆长　王春法　二〇一八年五月

概述

文／单凌寒

本册《元人尺牍题跋》，编入中国国家博物馆藏赵孟頫《致景亮书札册》、《溪山雨意图卷》黄公望、王国器、倪瓒题跋、《水竹居图轴》倪瓒、释良琦、文徵明、董其昌题跋。

一、赵孟頫《致景亮书札册》

赵孟頫《致景亮书札册》，纸本，装裱成册，外签院元书「恬我性情」，淡青色皮纸饰以绫边，信札两开，共计四页，每页纵二十九厘米，横十一点五厘米。此札明代经项元汴、刘东星、朱大韶递藏；入清先有阮元题跋，后被项源珍藏；民国后，先后保存于陈公穆、贾敬颜处，一九八一年贾敬颜捐赠于中国国家博物馆（原中国历史博物馆）。

信札为私牍，是赵孟頫为濮允中之子求娶景亮之女所作❶。信中涉及人名、地名，又兼婚俗等方面，我们将一一梳理。

受信人是赵孟頫外甥，名张采，字景亮。上海博物馆藏赵孟頫《草书千字文》中提及：『吾甥张景亮，以此纸求书千文。』张采父张伯淳（一二四二—一三〇二）娶赵孟頫之姊赵孟艮（？—约一二八九），赵家为宋宗室，张家为南宋官宦世家，两家门当户对。张伯淳长赵孟頫十余岁，两人同时被举荐赴京，两家关系尤为亲密。

濮允中是赵孟頫好友濮鉴嫡子。濮氏居濮院镇，元至正年间为当地望族。赵孟頫曾去濮宅拜访，濮鉴专门筑室接待；濮鉴嗜佛，在当地捐资建造多处寺

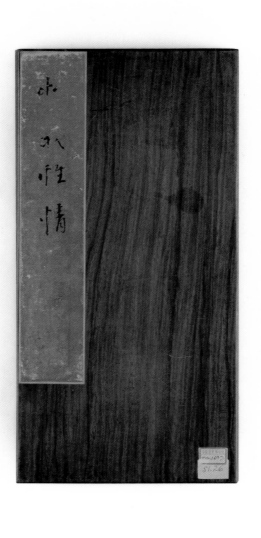

中国国家博物馆藏赵孟頫《致景亮书札册》（墨迹本）外观

❶ 孙克让：《〈元赵孟頫致张景亮书札考〉》，《文物》，一九九〇年第九期。

❶（宋）吴自牧：《梦梁录·外四种》，哈尔滨：黑龙江人民出版社，二〇〇三年，第一百八十五页。

❷（宋）孟元老：《东京梦华录》，贵州：贵州人民出版社，二〇〇九年，第八十六页。

❸樊祎雯：《赵孟頫致景亮书札册再考》，《中国国家博物馆刊》，二〇一八年第十一期。

❹（清）孙克让：《元赵孟頫致张景亮书札考》，《文物》，一九九〇年第九期。

❺杨守敬：《学书迩言》，北京：文物出版社，一九八二年十二月，第九十五页。

观，其书额题梁皆出自赵手，夫人管道昇亦曾为寺观题壁画竹。

信件中的主人公是濮允中的小儿子和张采的女儿秀姐。除赵孟頫这位老

以外，信中提到了「福寿长老」以及「嫂」两位女眷。「福寿长老」系古心禅

师，姓濮，名文鉴，因住持福寿禅寺，又被称为「福寿长老」。而「嫂」当为

景亮的女长辈。因赵孟良此时已亡，必不为景亮之母明矣。且赵孟

頫称「嫂」，也不会是景亮之妻，景亮之妻当为赵孟頫甥媳。

信中提到的「草帖」「细帖」则涉及元代的婚俗问题。元代婚仪袭宋朱熹

《家礼》，分为纳采、纳币、亲迎三礼。在这三个环节中产生的文书，统称为

「婚书」。「草帖」「细帖」即为其中两种，产生于「纳采」环节。「草帖」

俗称「八字帖」，是相对「细帖」而言，指双方初次议婚的往来文书。《梦梁

录·嫁娶》记载：「婚娶之法，先凭媒氏，以草帖子通于男家。男家以草帖问

卜，或祷签，得吉无克，方回草帖。亦卜吉，媒氏通音，然后过细帖，又谓

『定帖』。」❶可知，婚娶先由媒氏牵线，女方首肯后，下「草帖」给男方；

男方占卜得吉后回复，女方占卜亦吉后，出「细帖」，「序三代名讳、议亲

人、有服亲、田产、官职之类」。❷再由此推动婚嫁的下个环节。濮、张两家

为故友及家姊之孙辈牵线做媒，赵孟頫详述各种合适的理由，表示一切听从男主人的安排，所以婚嫁的可否还需父亲张采做主。

但遗憾的是，据相关学者考订，两家最终未能结亲。❸

信末仅有月日，无纪年，综合信件人物及赵孟頫生平，有学者考订出此信

作于至正元年（一三四一），距赵孟頫离世仅有八个月，是其晚年作品无疑。❹

赵孟頫博学多才，诗文兼善，书画俱通，又解音鉴古，在艺术史上占据重

要位置。其书法得益于家学的传承，释道为的启迪以及自身的艺术灵性。赵孟頫

由苏轼、黄庭坚、米芾等人的书法实践直接上溯到魏晋，在北宋「尚意」书风

的涵养下，以复古为创新，注重古法，又兼收并蓄，成为元代书史上的巨擘，

杨守敬《学书迩言》称：「元人自以赵松雪为巨擘……要之，简札脱胎右军

（王羲之），碑版具体北海（李邕）。」❺学习「二王」，是赵孟頫一生孜孜

不倦的追求，其中又参以智永、褚遂良、陆柬之、钟绍京诸家，融会贯通，自

成一家。

此札册明显有「二王」笔意，因受信人为晚辈，所以书写较为随意自

然，比起「二王」的跌宕，又多了一份平稳。可与同期存世作品，延祐五年

（一三一八）《归去来辞》（现藏湖州博物馆）、延祐六年（一三一九）《稽

叔夜与山巨源绝交书》（现藏湖州博物馆）互相参看。

二、黄公望《溪山雨意图卷》题跋

《溪山雨意图卷》，纸本，画心纵二十六点九厘米，横一百〇六点五厘

米。「一河两岸」式构图，留白的河流将画心分为两个部分，此岸松木扶苏，

石草杂陈；彼岸山峦起伏，云遮雾绕，茅屋村舍隐然其间，一派山雨欲来的恬

静风光。

此卷曾被明清多家著录，流传有绪。元时经曹永、陶宗仪收藏……入明由史

后有黄公望自题，紧随的是王国器和倪瓒的题跋。

邦俊、项元汴、李日华、李肇亨递藏；清代又经安岐、乾隆帝、孙毓汶收藏。二十世纪八十年代，孙毓汶曾孙孙念台先生将此画捐赠中国国家博物馆（原中国历史博物馆）。

黄公望（一二六九—一三五四），字子久，号大痴，又号一峰道人、井西道人，浙东平阳（今江苏常熟）人。本名陆坚，十岁左右父母因战乱亡故，过继给永嘉黄氏为嗣。五十岁后始以绘画为事，六十岁左右与倪瓒同时加入全真教，遁迹山谷，寄身林下。晚年隐居杭州筲箕泉，时而云游，时而归隐，是『元四家』之一。

从黄公望题跋可知，画作分两次完成。初次（作者七十岁左右）信手拈来，未毕『已为好事者取去』；至正四年（一三四四）十月，世长复携来方补足。据徐邦达推测，第二次所作『大约就是近处的坡石和极少几棵近树』❶。

第一次作画的地点是平江光孝寺，元时称万寿报恩光孝禅寺，在苏州。画作用纸为桑皮纸，系『陆明本』所赠。陆复，字明本，号梅花庄主人，吴江人，善画墨梅，与黄公望、倪瓒等均有交游。

作画所用大坨石砚闻名于唐宋，是当时的『四大名砚』之一。宋杜绾《云林石谱》称其产自归州江中，色青黑有斑纹，斑若鹧鸪，为砚甚发墨，因当地人谓江水为沱，故名『大沱砚』。因产自江中，开采困难，故较为罕见，欧阳修曾于夷陵县令任上获此砚一方。❷

所用墨为郭忠厚制。据陶宗仪《南村辍耕录》记载，郭忠厚是宋代制墨名家，其墨至元愈见珍贵。取走画作的『好事者』已不可考，然二次携来使作者

『足其意』的『世长』，是黄公望好友曹知白（一二七二—一三五五）之子曹永。曹永，字世长，松江人，擅书。至正四年（一三四四）十月，曹永访黄公望于溪上，有学者推测为越来溪一带 ❸，黄氏为好友之子补足画作。

王国器题跋紧随其后，写在隔水上。王国器（约一二八四—？），字德琏，号筠庵，吴兴人。大德年间娶赵孟頫四女，是王蒙的父亲，与江浙文人如黄公望、张雨等人均有交游。王国器擅书，赵孟頫《临黄庭经卷》、《行书千字文》（均藏于故宫博物院）卷后均有其题跋。跋语可谓文字版《溪山雨意图》，词风清丽，意境高远。

在一众赞誉的话语中，倪瓒题跋稍显冷峻。时间是『甲寅春』，即明洪武七年（一三七四），倪瓒入明后便改干支纪年，不使用明代年号。此时黄公望已去世二十年，倪瓒也已七十四岁。本年倪瓒结束漫游，归乡寄居在亲戚邹惟高家，十一月份病逝，此跋是其晚年所书无疑。

跋语中『房山』乃高克恭（一二四八—一三一〇），字彦敬，号房山西域人，以『米氏山水』称誉元初，诗亦兼擅。『鸥波』指赵孟頫。『黄翁子久，虽不能梦见房山鸥波』，此语在明代就曾引起过争议，有人甚至据此推断黄、倪二人有隙，然张丑则认为倪瓒有『攀安提万』（语出《世说新语》，意指谢安和谢万）之意，是黄公望真正的知已。倪瓒此语与孔子『久矣吾不复梦见周公』相仿。高、赵在元初的地位之高，作为后辈的倪、黄二人，视其为楷模，是理所当然的，而倪瓒接下来称『要亦非近世画手可及』，可见其足堪黄、公望知已之称。

❶ 徐邦达：《黄公望〈溪山雨意图〉真伪四本考》，《文物》，一九七三年第五期。

❷ （宋）杜绾：《云林石谱》，北京：中华书局，二〇一二年，第一百九十九页。

❸ 樊祎雯：《元代黄公望〈溪山雨意图〉鉴藏考》，《中国国家博物馆馆刊》，二〇一七年第十一期。

❶（清）仇兆鳌：《杜诗详注》，上海：上海古籍出版社，一九九二年，第八百八十六至八百八十七页。

在古代，擅画者几无不善书，黄公望、倪瓒均可证此。关于倪瓒下节将详述。黄公望书法受赵孟頫影响，同样崇尚复古，有苏轼和黄庭坚的影子——「攲侧之势类苏，纵阔开张之笔似黄」。此跋与《跋赵孟頫临黄庭经》（至正五年三月书）书写年代相近，可互相参看。尤其是相同字体的表达，相似中又寓有变化。

王国器亦擅书，但书名被其子王蒙及岳父赵孟頫掩盖，作品流存不夥，大多赖题跋保留。此跋可与至正元年（一三四一）王国器跋赵孟頫楷书临《黄庭经》卷（现藏故宫博物院）互相参看，不难看出其受赵孟頫影响之深。

三、倪瓒《水竹居图轴》题跋

倪瓒《水竹居图轴》，纸本，纵五十五点五厘米，横二十八点二厘米，字元镇，号云林子，别号众多，世称云林先生，与黄公望、吴镇、王蒙并称「元四家」，《水竹居图轴》是其早期代表画作。

倪瓒自题。倪瓒（一三〇一—一三七四）

「水竹居」典出杜甫诗《奉酬严公寄题野亭之作》：「拾遗曾奏数行书，懒性从来水竹居。」❶ 这是杜甫答好友严武劝其入仕所作的婉拒诗作，「水竹居」为文人隐逸之所。「懒性从来水竹居」以示归隐之意，后人便以「水竹居」为文人隐逸之所。故图轴诗塘左侧裱有乾隆御制杜甫「懒性从来水竹居」诗句。

此跋写于至正三年（一三四三）八月十五日，时倪瓒四十二岁，常居于无

❻（清）沈世良编：《倪高士年谱》卷上，清宣统元年刻本。
❺ 李修生主编：《全元文》第五十册，南京：凤凰出版社，二〇〇四年，第二百六十五页。
❹ 杨镰主编：《全元诗》第五十六册，北京：中华书局，二〇一三年六月版，第四十九页。
❸ 庄明：《倪瓒在元末至正年间的活动研究》，中央美术学院研究生论文，二〇一三年六月版，第六十二至六十六页。
❷ 杨镰主编：《全元诗》第五十六册，北京：中华书局，二〇一三年六月版，第四十九页。

锡梅里祇陀村，友人高进道拜访，言其居所在苏州城东，有水竹之胜，于是倪瓒因想象作画赋诗，以赠友人。《全元诗》存有李晔的一首《寄题高进道水竹居》❷，可知高进道水竹居确实存在。

学者考订过此画的传承：倪瓒赠高进道后，元末散乱，入明归沈恒吉（沈周之父）、项元汴，旋转手于古董商王越石，又辗转入内府，咸丰年间，赏赐给重臣孙毓汶，一直藏于孙家。一九八二年，孙家后人孙念台捐赠给中国国家博物馆（原中国历史博物馆）❸。

挚友相聚，倪瓒作《水竹居图》，水色山光，悦目赏心。此次相聚后，倪瓒拜访了高进道的水竹居，《清閟阁遗稿》还留有五律一首，《高进道水竹居》：「我爱高隐士，移家水竹边……为醉酒如川。」❹ 此诗明显仿李白《赠孟浩然》：「吾爱孟夫子，风流天下闻。」足见倪瓒对高进道发自内心的欣赏。

那么高进道究竟何许人也？据元代陈基《夷白斋稿》❺记载，高进道，生卒年不详，中书省聊城人，今山东聊城人，为侍其父，寓居吴地，以操行闻名于当地缙绅间，博学好学，雅为当地缙绅所知。屡辞征召，隐居不仕，俨然隐士。倪瓒作此跋时，高进道父亲已卒，移家水竹居，安贫乐道，与倪瓒的盛赞相符。最终，高进道还是应召入仕了，被辟为广西部使者掾吏，陈基、陶宗仪、王祎等人均有诗文劝其应召并为其送行，此是后话，不赘。

高进道的「水竹居」具体在何位置？倪瓒跋语称「苏州城东」。《倪瓒年谱》又记载：「时高进道寓昆之真义，与顾阿瑛为邻，写图奉赠。」❻ 可知

『水竹居』在江苏昆山之真义（今江苏正仪镇东亭），与顾瑛的玉山草堂为邻。提到顾瑛，则引出了《水竹居图》上释良琦的题跋。

释良琦，元末僧侣，字元璞，姑苏人（今苏州姑苏区），生卒年不详。从顾瑛及杨维桢等人的记载中可知，其自幼学禅于白云山中，曾师事石室禅师，住持吴县天平山龙门禅寺、浙江云门寺等，诗声斐然，与倪瓒、顾瑛、杨维桢、张雨等人交游频繁。

其题跋七绝一首，位于画心左上部，诗与倪瓒诗同韵，有次韵唱和之意。张雨亦有《和倪元镇寄郑有道（郑元祐）》诗：『失喜闻迁水竹居……苜蓿晨餐自有余。』❶ 与两诗同韵，这三首诗共同牵出了元末文坛的一件盛事——玉山雅集。玉山雅集是元末著名的文人集会，以昆山顾瑛的玉山草堂为聚会地点开展，当时知名人士列席其间者十有八九，倪瓒、释良琦、高进道都曾是座上客。我们可以据此推测，倪瓒赠高进道《水竹居图》后，这幅画曾在顾瑛主持的雅集上展示过，释良琦题诗句『好在云林一老迁』画图寄到玉山居中，张雨等人的和诗则存在于诗集中。『向来王谢元同调，宜向城东共读书。』以倪、高二人比拟王、谢，婉言其旨趣之高雅，宜作共同读书人，奇文共赏。在顾瑛编《草堂雅集》中，为倪瓒作题画诗的名士众多，陈基、郑元祐、释良琦、张雨等均有诗收录。

该题跋署名『龙门良琦』，《玉山名胜集》中对释良琦的记载是『吴龙门山释良琦元璞』。『龙门』乃地名，有多处，此处指吴地的龙门禅寺，在今苏州市境内的天平山中。元代陈基《夷白斋稿外集》中有记录：『元璞（释良琦）亦归天平山之龙门。』❷《全元诗》尚存有释良琦为倪瓒其他画作的题诗两首❸，在其笔下，倪瓒是隐居高士的形象。

倪瓒以画名世，书法亦精工。其书以『率意』『天真』为旨归，然臻于此境的途径是『尚法』。倪瓒家藏宏富，日夜临习，手摹心追。书法的清逸之气，可上溯至王羲之，无一丝尘气。倪瓒与同时期人一样崇尚复古，推重晋唐。张丑、顾禄等人认为其师法欧阳询，徐渭则指出其书脱胎于钟繇《荐季直表》。虽见解不同，但足见其博采众家，转益多师。

此跋是他早期作品，同卷董其昌跋语论到书法：『顾谨中（顾禄）题云林画有云，云林书法宗欧阳询，观此跋中宫紧收，结体瘦长，『书』『开』『惊』『鸟』等字皆有欧阳询险劲之势。以复古求创新，楷书参以隶意，这点在其后来的作品如藏于故宫博物院的《淡室诗轴》中表现尤为明显。同时期的作品还有至元六年（一三四〇）《梧竹秀石图》跋及至正五年（一三四五）《六君子图》跋❹，可互相参看。

与倪瓒不同，释良琦书迹流传不多，赵孟頫《二羊图》、钱选《牡丹图》上均存有释良琦题跋，可与此跋互相参看。

四、书者之间的关系和传承

❶ 杨镰、叶爱欣编校，（元）顾瑛辑：《玉山名胜集》，北京：中华书局，二〇〇八年十一月版，第七十七页。

❷ 杨镰、叶爱欣编校，（元）顾瑛辑：《玉山名胜集》，北京：中华书局，二〇〇八年十一月版，第一百五十六页。

❸ 诗名《题倪云林小幅山水》《题倪云林为韩复阳写空山芝秀图》分别出自杨镰主编：《全元诗》第四十七册，北京：中华书局，二〇一三年六月版，第二百〇八、二百一十三页。

❹《水竹居图图轴》董其昌跋文。

此册集元人尺牍、题跋，书者因年代相近，相互之间多有交游或影响。赵孟頫作为『元人冠冕』，无论是在书法还是绘画上，均对后人影响深远。黄公望小赵孟頫十六岁，曾在赵孟頫《千字文》卷后题跋中称『当年亲见公（赵孟頫）挥洒，松雪斋中小学生』❶可知黄公望除服膺赵之艺术造诣外，尚见过赵孟頫本人。无独有偶，在其摹董源《夏山图》自题中亦记『囊在文敏公所，时

时见之』❷。足见黄曾见过赵孟頫多次，并得赵孟頫指点。

王国器作为赵孟頫唯一在艺文上有造诣的女婿，恰好比黄公望小约十六岁。不但与黄公望有交游，其子王蒙亦与黄公望友善。黄也曾称誉王蒙『叔明公子，文敏公之外孙，天资神品，深入晋汉』❸。两人曾合作完成过不少艺术作品。

倪瓒小王国器十六岁，小黄公望三十二岁。倪、黄两人交游较早，倪视黄在师友之间，黄则引倪为知己。黄曾为倪作《江山胜览图卷》，耗时十年乃成，在跋语中称『惟有云林能赏其处，为知己』。倪瓒也在《题大痴画》中称誉：『大痴画格超凡俗。』❹两人的相知还体现在共同的信仰上，黄公望六十岁左右在倪瓒的影响下入全真教，并师从同一人，先后学道于金蓬头。释良琦相较于以上各位，名气稍显逊色，生卒年已不可确考。据文献记载，释良琦至少在洪武十七年（一三八四）依然在世，可推测他应该比倪瓒小。把他与黄公望、倪瓒等人联系起来的纽带是『玉山雅集』。『雅集』也就是文人聚会，除了顾瑛以外，倪瓒与其好友曹知白等人也经常作为集会召集

人。有关学者考订释良琦参加玉山雅集的时间是至正九年（一三四八）到至正十七年（一三五七）❺。这段时间三人都是『玉山雅集』的座上客，相识自是情理之中，有关诗书画艺的交流也相当频繁。

本册《元人尺牍题跋》，书者虽已作古，墨迹却在历七百余年后，又同归中国国家博物馆收藏。以这样的合册形式与读者见面，借由梓印，聊慰知音。

❶ 现藏故宫博物院。

❷ 现藏故宫博物院。

❸ 黄公望题王蒙《竹趣图》，现藏上海博物馆。

❹ 杨镰主编：《全元诗》第四十三册，北京：中华书局，二〇一三年六月版，第一百七十五页。

❺ 李舜臣：《释良琦与玉山雅集考论》，《江西社会科学》，二〇一四年第八期。

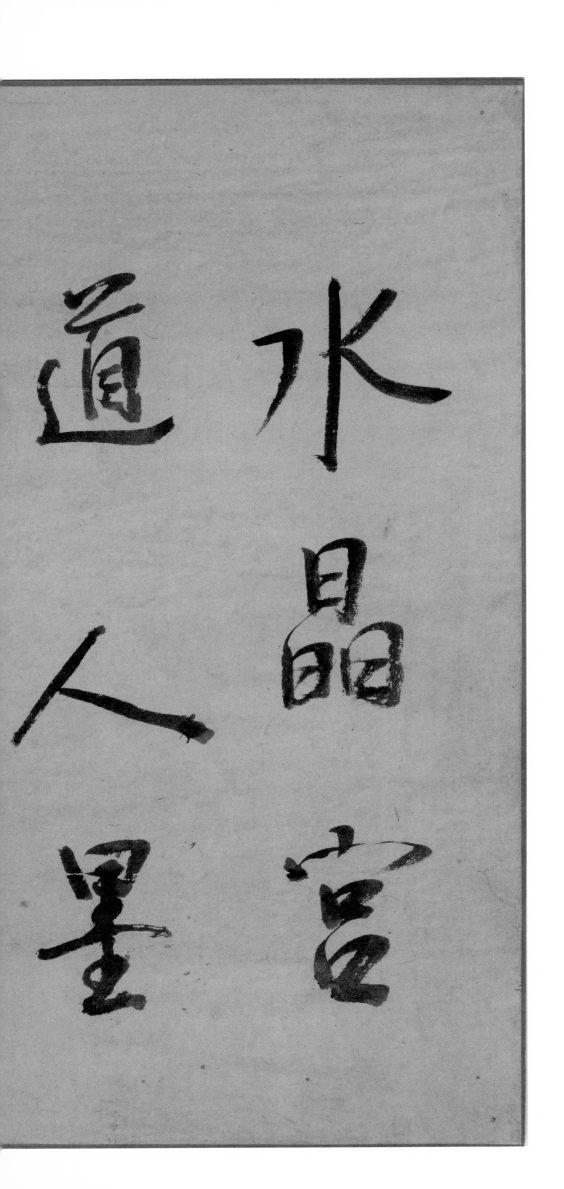

赵孟頫《致景亮书札册》（原大）

前有阮元题：『水晶宫道人墨妙。癸卯嘉平月，伯元题。』

钤印：『怡志林泉』（朱文方印）、『陈公穆父珍藏』（朱文方印）。

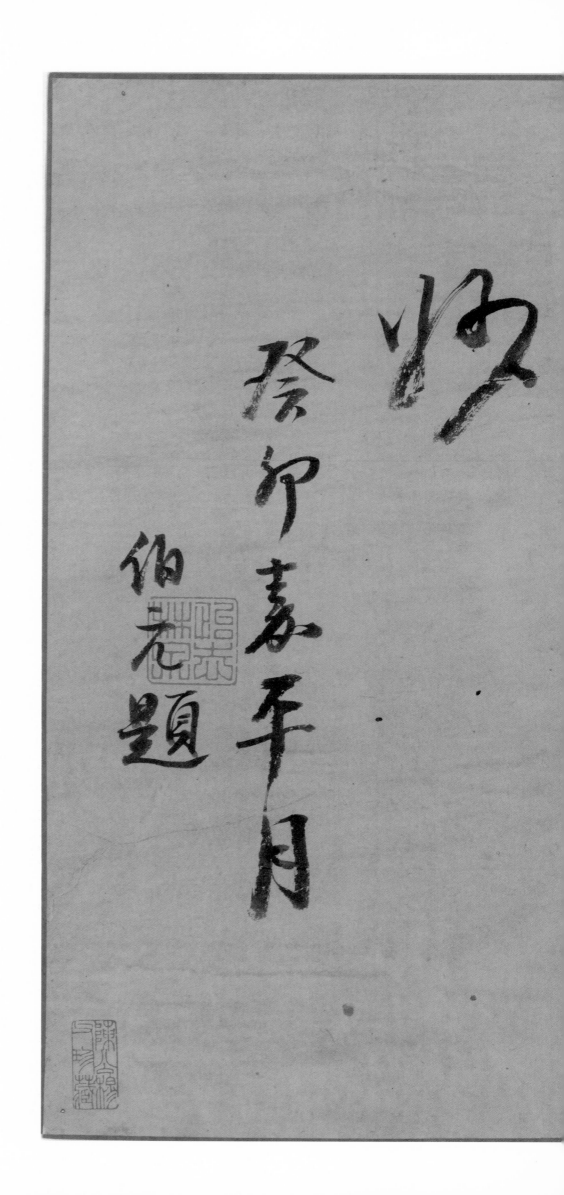

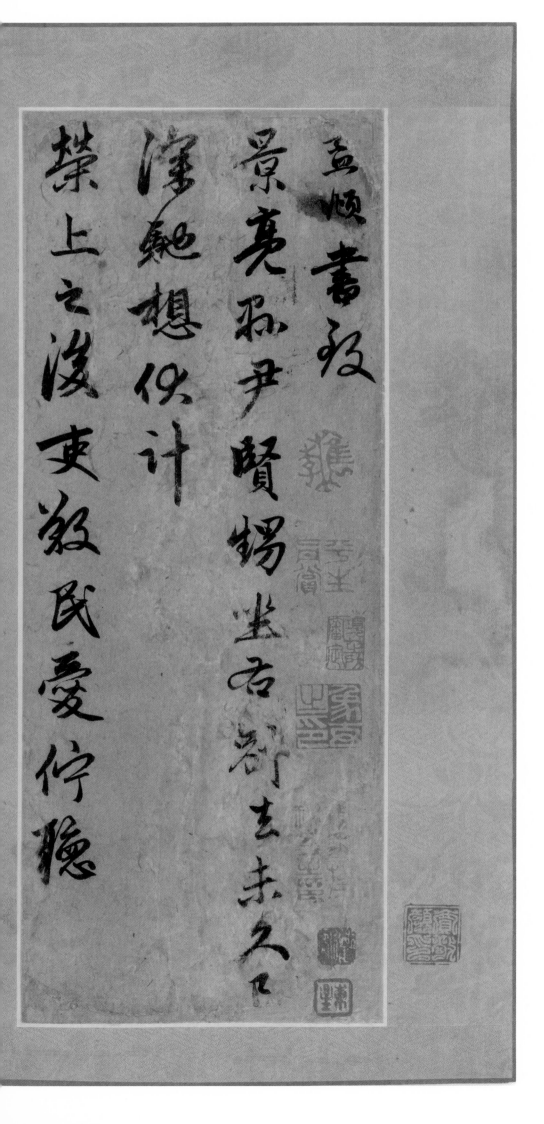

孟頫書致／景亮縣尹賢甥坐右　別去未久　已／深馳想　伏計／榮上之後　吏敬民愛　佇聽／

一三

政声 以慰老怀 语溪濮尉润 / 遣人来 为其小令嗣求 / 令女秀姐 其意勤勤恳恳 前者以 / 其长子年长 今则小男年既相若 /

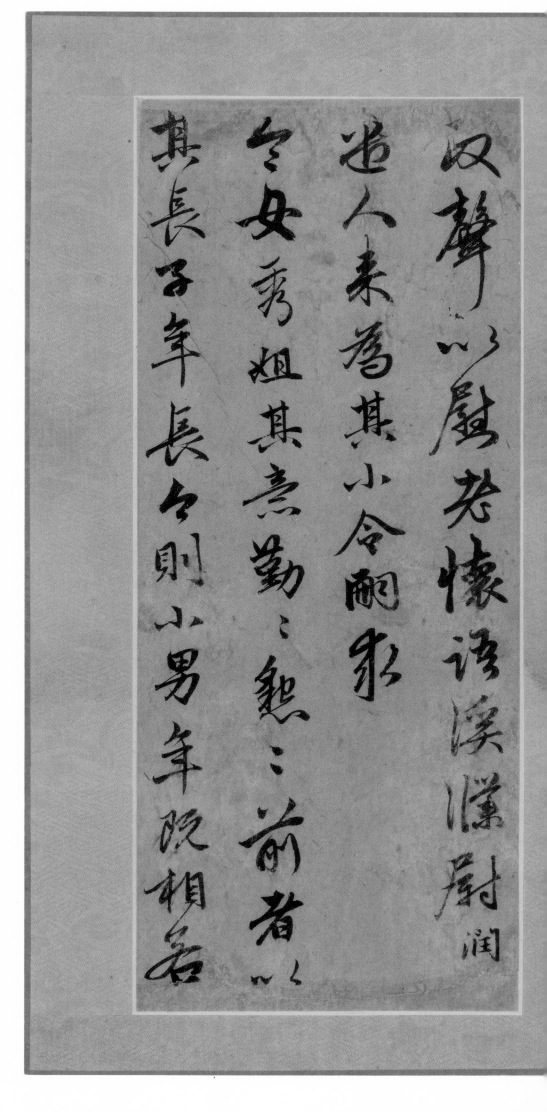

于理亦可许之　托老夫致此意　兼已/曾令福寿长老达意于/嫂　嫂云　一从/景亮言语　用敢再以为请　今令人去/

権理亦可許之託老夫致此意兼
已曾令福壽長老達意於
嫂嫂云一従
景亮言語用敢再以為請今令人去

如蒙
允可
望付下六帖　学
濮家自来起细帖
专此奉字　不兴　孟頫书致

十一月二日

如蒙/允可　望付下草帖　濮家自来起细帖　/专此奉字　不具　孟頫书致　/十一月二日

铃印：『贾敬颜印』（白文方印）、『槜李』（朱文椭圆印）、『平生真赏』（朱文方印）、『项芝房审定』（朱文长方印）、『象玄之印』（白文方印）、『项墨林父秘笈之印』（朱文长方印）、

『衢客』（白文方印）、『东星』（朱文方印）。

铃印：『项墨林鉴赏章』（白文方印）、『东星』（白文方印）、『墨林秘玩』（朱文方印）、『宝鉴』（白文方印）、『沛国朱氏』（白文方印）、『子京父印』（朱文方印）。

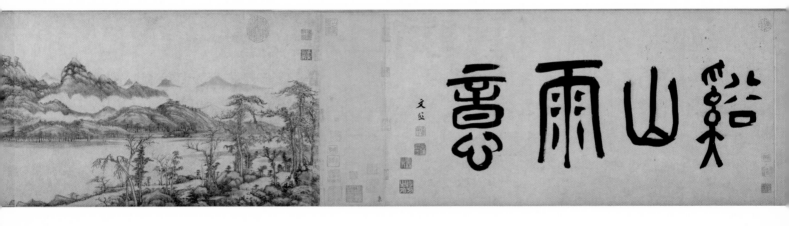

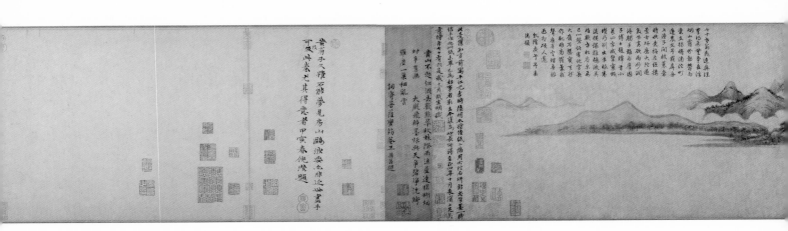

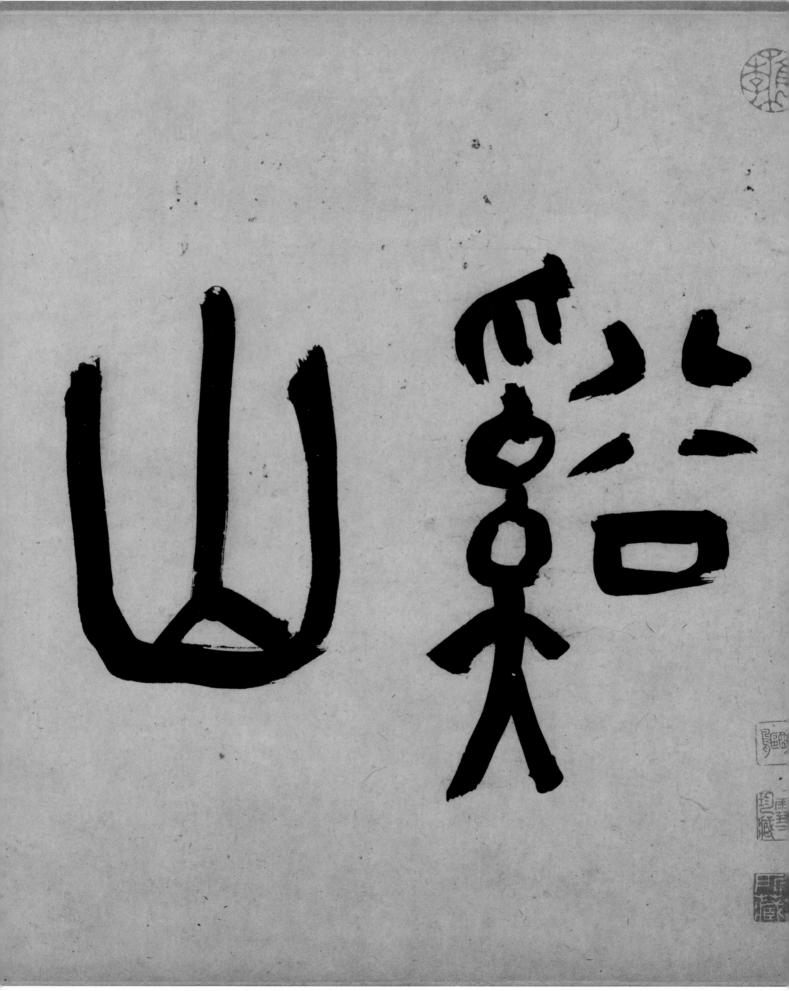

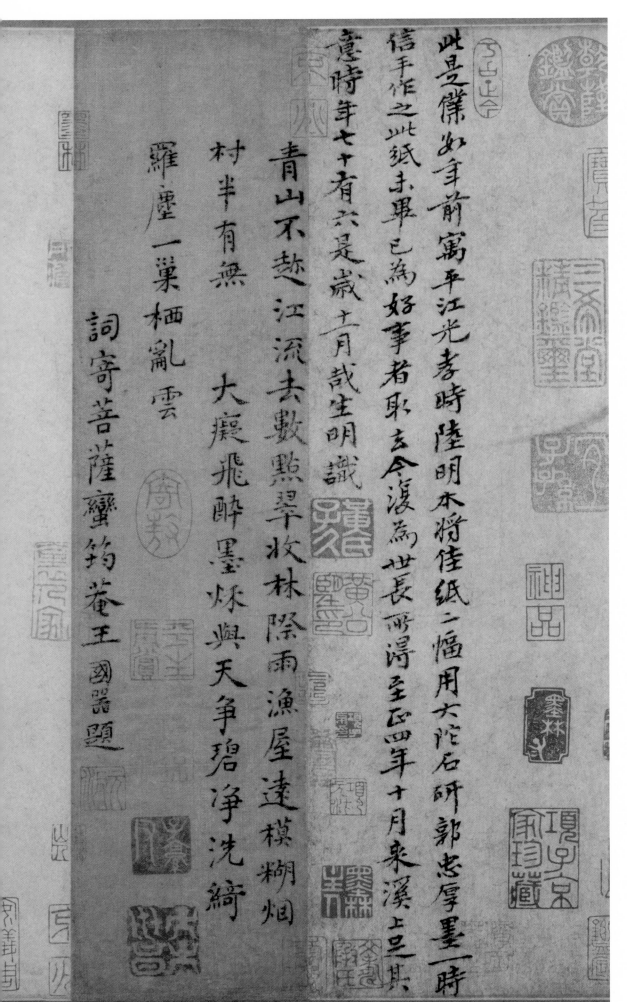

《溪山雨意图卷》题跋（原大）

此是仆数年前寓平江光孝时　陆明本将佳纸二幅　用大陀石研郭忠厚墨　一时／信手作之　此纸未毕　已为好事者取去　今复为世长所得　至正四年十月来溪上　足其／意　时年七十有六

是岁十一月哉生明识／

钤印：『黄氏子久』（白文方印）、『黄公望印』（朱文方印）。

青山不趁江流去　数点翠收林际雨　渔屋远模糊　烟／村半有无　大痴飞醉墨　秋与天争碧　净洗绮／罗尘　一巢栖乱云　／词寄菩萨蛮　筠庵王国器题／

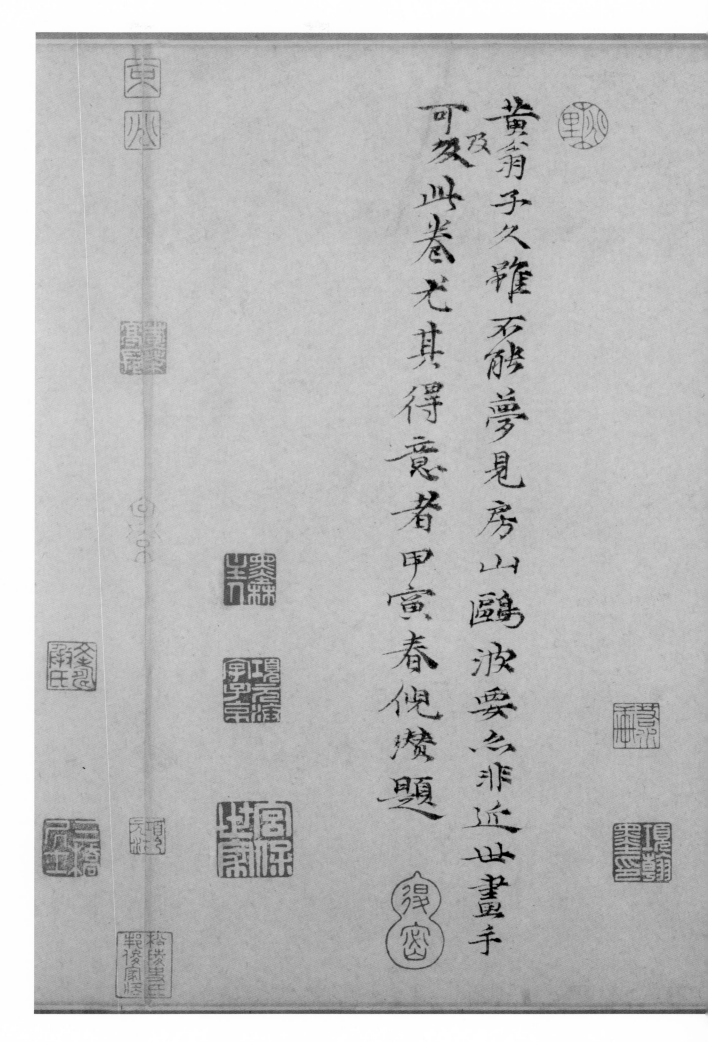

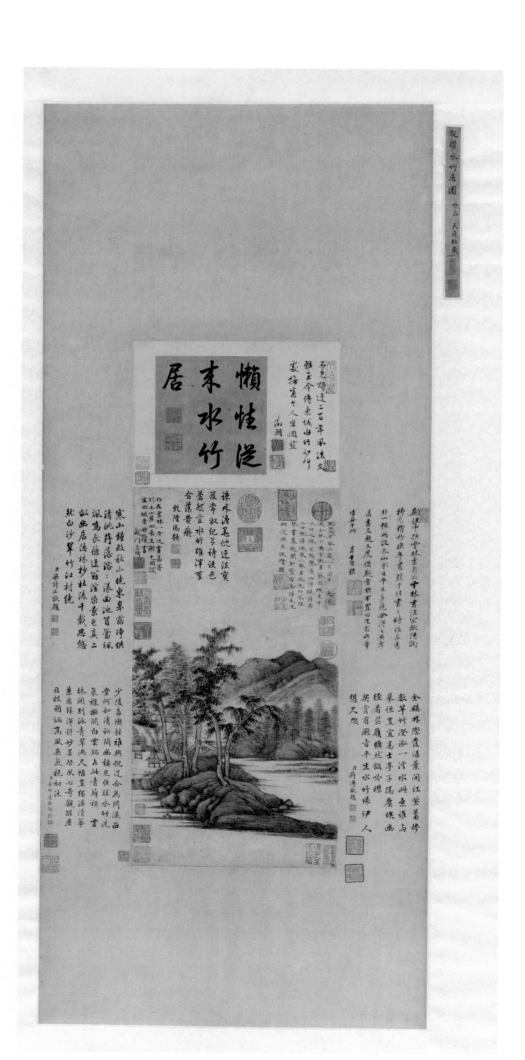

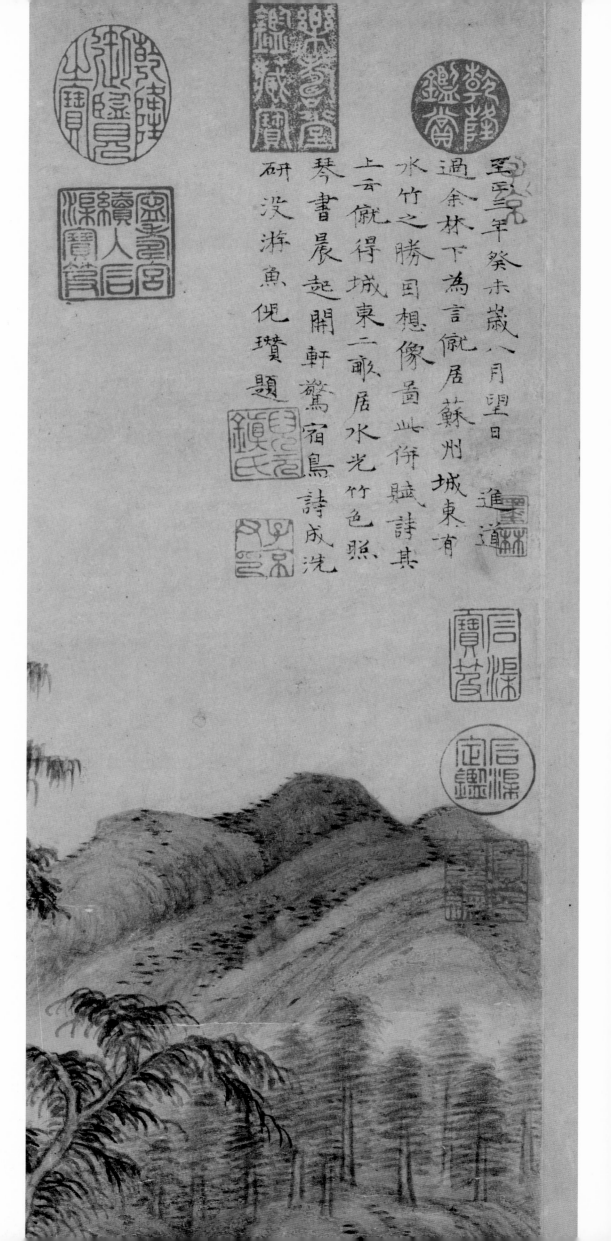

《水竹居图轴》题跋（原大）

至正三年癸未岁八月望日　进道／过余林下　为言倪居苏州城东有／水竹之胜　因想像图此　并赋诗其／上云　僊得城东二亩居　水光竹色照／琴书　晨起开轩惊宿鸟　诗成洗／研没游鱼　倪瓒题／

钤印：「倪元镇氏」（朱文方印）。

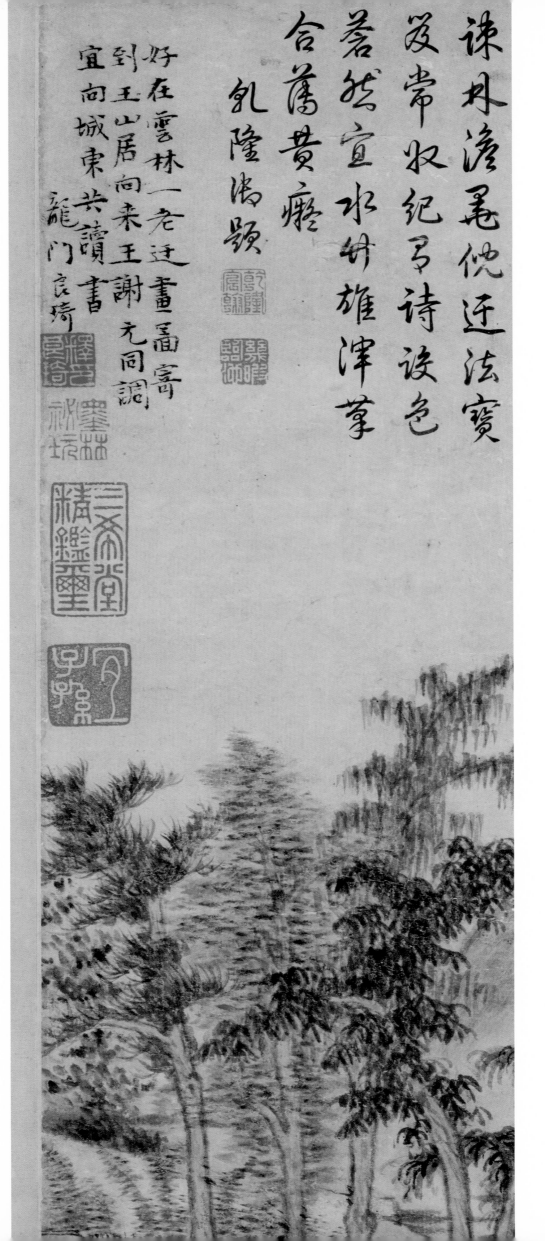

誄丹澹毫俛迁法寶
及常收紀弓詩設色
著然宜水竹雄津堂
含萬黃癯
乳隆滿題

好在雲林一老迁畫圖寄
到玉山居向來王謝元同調
宜向城東共讀書
龍門良琦

好在云林一老迁 画图寄／到玉山居 向来王谢元同调 ／宜向城东共读书 ／龙门良琦 ／

钤印：『释良琦印』（白文方印）。

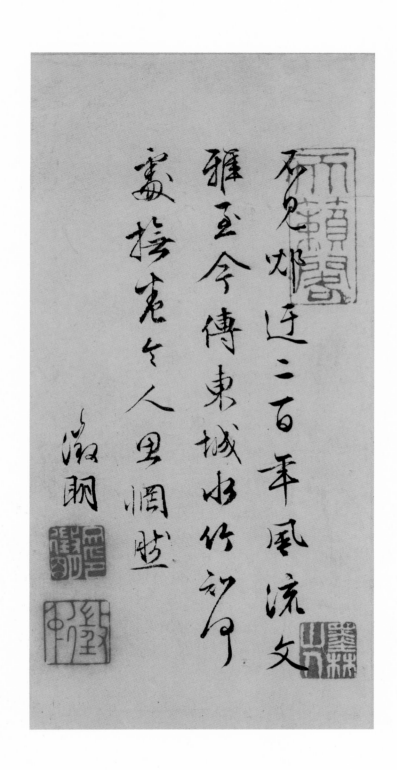

不见倪迂二百年 风流文／雅至今传 东城水竹知何／处 抚卷令人思惘然 ／微明／

钤印：『文徵明印』（白文方印）、『徵仲』（朱文方印）。

顾谨中题云林画有云　云林书法宗欧阳询　特为精妙　晚年画胜于佳书之时　故其书／非一种　此设色山水生平不多见　余得之吴孝／甫　画友赵文度借观　赏叹不置　曰　迂翁妙笔／皆

具于此　董其昌题／

钤印：『董其昌印』（白文方印）、『太史氏』（白文方印）。

顾谨中颂雪林畫有云雪林書法宗歐陽詢

特為精妙晚年畫勝于佳書之時故其書

非一種此設色山水生平不多見余得之吴孝

甫畫友趙文度借觀賞欺不置曰迂翁妙筆

皆具于此　董其昌題